LES FÊTES DE FLORENCE

A L'OCCASION DU

IVᵉ CENTENAIRE DE MICHEL-ANGE

PAR

Jules SALLES

membre de l'Académie du Gard

NIMES
TYPOGRAPHIE CLAVEL-BALLIVET
12 — RUE PRADIER — 12

1876

LES FÊTES DE FLORENCE

A L'OCCASION DU

IVᵉ CENTENAIRE DE MICHEL-ANGE

PREMIÈRE PARTIE.

Messieurs,

Délégué de votre Compagnie pour la représenter aux fêtes qu'on vient de célébrer à Florence, en l'honneur du quatrième centenaire de Michel-Ange, je viens vous rendre compte de ma mission et ajouter mes impressions personnelles à celles que vous avez pu lire dans divers journaux.

L'Italie est le pays des fêtes artistiques et nationales : elles ne sont nulle part célébrées avec plus d'enthousiasme et d'union. Les Italiens sont si heureux d'avoir une patrie commune, et ils ont ce privilége depuis si peu d'années, qu'ils aiment

à se donner, par des manifestations fréquentes, comme les preuves de l'unité si laborieusement acquise. Désormais, il n'y a plus de gloires toscanes, vénitiennes, milanaises ou romaines; il ne reste que des gloires italiennes, et Michel-Ange est revendiqué comme sien par toutes les parties de la Péninsule ; que dis-je, la Péninsule? — Le monde entier est tellement fier de ce grand génie que plusieurs Etats de l'Europe, l'Amérique même, avaient envoyé des représentants à cette grande fête artistique.

J'avais jugé convenable de partir quelques jours avant l'ouverture des fêtes, autant pour m'assurer un gîte dans une ville encombrée d'étrangers que pour me donner le temps de voir à loisir le beau pays que je devais parcourir. Je conseillerai aux touristes qui voyagent en été de choisir de préférence les troisièmes classes en chemin de fer : à l'avantage d'être assis sur des banquettes en bois beaucoup moins chaudes que les coussins rembourrés de laine, se joint celui de pouvoir étudier les mœurs des contrées que l'on traverse, et qui se peignent sur les physionomies, les costumes et le langage des paysans et paysanes qui montent ou descendent à chaque station.

Aucune route n'est plus pittoresque et n'offre d'aussi beaux points de vue que cette route qui sépare Nice de Gênes, et qui est connue sous le nom de *route de la Corniche.*

Bien que ville française depuis l'annexion de la Savoie, Nice conserve encore quelques marques de son ancienne origine : c'est là, à proprement dire, que commence l'Italie ; là aussi apparaît la

végétation des tropiques, qui croît dans cette partie des côtes de la Méditerranée, abritée des vents du Nord et formant comme une vaste serre-chaude qui s'étend depuis Nice jusqu'à Gênes.

L'ancienne et la nouvelle Nice sont séparées par la rivière du Pallion, aussi dépourvue d'eau que le Mançanarès à Madrid. De superbes ponts sont jetés sur les deux rives, mais, au lieu de barques, nous ne voyons dans son lit que des blanchisseuses qui font sécher leur linge sur le gravier. Si la ville neuve n'est occupée que par de vastes hôtels destinés aux étrangers, l'ancienne ville ne manque pas d'un certain cachet : rues étroites, boutiques basses, population au teint bronzé, aux cheveux noirs : le joli petit chapeau de paille garni de velours noir, en forme de couvercle de plat, qui encadrait si coquettement le visage, n'est plus porté aujourd'hui que par les vieilles femmes. C'est encore un type de costume tendant à disparaître sous l'influence des chemins de fer, qui, dans le nivellement général de la famille humaine, remplaceront la variété par une uniformité désespérante pour l'ami du pittoresque.

Nous saluons, en passant, Villefranche et sa charmante baie où les habitants de Nice vont passer leurs jours de fête ; Monaco, qui avance dans la mer son rocher fortifié ; Monte-Carlo et sa maison de jeu où, chaque saison, viennent s'engloutir des fortunes entières ; Menton, toute embaumée du parfum des orangers et des lauriers roses, et nous entrons dans la gare de Ventimiglia, où se se trouve la vraie frontière.

On se rappelle encore les dépenses et les vexa-

tions auxquelles on était exposé, alors qu'un passeport était indispensable pour voyager en Italie. Plus rien de tout cela aujourd'hui ; une simple carte de visite a satisfait les douaniers, qui s'en fussent fort bien passés, dans le cas où nous n'en aurions eu aucune sur nous. La visite des bagages est vraiment insignifiante : bien plus, on nous offre 6 $^1/_2$ % de bénéfice, si nous voulons changer notre or contre la monnaie italienne, c'est-à-dire de sales chiffons de papier depuis 100 livres jusqu'à 50 cent. Désormais, l'or et l'argent sont devenus un mythe pour la génération actuelle de la Péninsule ; leur disparition et la vue de deux hommes assis contre une charrette et jouant à la *morra* prouvent que nous sommes bien décidément entrés dans le royaume de Victor-Emmanuel.

En montant dans le train italien, nous remarquons que les voitures sont plus lourdes et plus grandes qu'en France; les banquettes de secondes classes garnies en cuir, ce qui rend le siége plus frais en été; plus commodes aussi, en ce sens qu'elles sont plus larges et plus basses; et ce qui en fait surtout le charme, c'est qu'elles reposent sur des ressorts élastiques, en sorte que les secousses sont très-adoucies et qu'il vous est possible de lire et d'écrire même, sans trop de peine. Dans les voitures de troisième classe, l'absence de divisions permet de se promener, lorsqu'il n'y a pas trop de voyageurs : par contre, les fenêtres, trop hautes, masquent un peu le paysage et ne vous permettraient pas, en cas d'accident, d'atteindre le crochet de fermeture. Sur le chemin de

Pise à Florence, au contraire, les wagons de troisième sont entièrement ouverts sur les côtés, disposition fort agréable par le beau temps, mais probablement très-peu en hiver. La vitesse est à peu près la même qu'en France, mais nos voisins jouissent du privilége que nous réclamons depuis longtemps, sans pouvoir l'obtenir, celui d'avoir des voitures de deuxième classe dans les trains de vitesse.

Cette route de la Corniche, que nous avions eu tant de plaisir à parcourir autrefois à petites journées, en voiturin, faisant l'école buissonnière, couchant en chemin, nous arrêtant un peu partout pour dessiner, se déroule aujourd'hui devant nos yeux comme un panorama éblouissant, emporté que nous sommes par la vapeur de la locomotive, ayant à peine le temps de jeter un regard sur toutes ces jolies petites villes, avec leurs maisons blanches étagées sur les dernières pentes de la montagne et se reflétant dans les ondes bleues de la Méditerranée.

Bordighierra arrête surtout notre attention avec sa forêt de palmiers aux troncs rugueux, aux feuilles élancées qui retombent en panaches. Parmi les végétaux que la nature a répartis sur la surface du globe, il n'en est aucun qui soit plus majestueux. Observé isolément, le palmier s'élève dans les airs comme un monument du règne organique : ce fut probablement cet arbre qui donna la première idée de la colonne. Pris en masse, ces beaux arbres ne sont pas moins imposants et offrent, dans leur ensemble, un spectacle aussi grandiose que curieux pour nos yeux européens.

La vue de cette forêt nous reporte à quelques siècles en arrière, au souvenir de cet obélisque que le pape Sixte-Quint fit dresser au milieu de la place Saint-Pierre-de-Rome. L'opération fut jugée si délicate qu'on proclama un édit qui décrétait la peine de mort contre celui qui pousserait le moindre cri jusqu'à ce que le monolithe eût atteint sa position perpendiculaire. Il vint un moment où les cordes se trouvèrent tellement tendues par le poids énorme qu'elles supportaient que les ingénieurs éperdus commençaient à craindre une rupture, lorsqu'une voix isolée s'éleva dans l'immense foule : « Mouillez les cordes ». C'était l'*Eureka* d'Archimède. L'opération fut menée à bonne fin ; mais l'édit était formel : on s'empara de l'individu qui avait crié et on le condamna à mort bel et bien. Hâtons-nous d'ajouter que la sentence ne fut pas exécutée et que le pape lui accorda même, avec sa grâce, le droit, pour lui et toute sa postérité, de fournir les palmes pour la Semaine-Sainte.

Ces palmes, qui poussent sur ce recoin de l'antique Ligurie, sont choisies parmi les palmiers mâles; on les lie en faisceaux pour les faire blanchir, et, tous les ans, un navire chargé de rameaux se dirige, aux approches de Pâques, vers l'embouchure du Tibre et va porter à la ville éternelle le tribut de *Vareggio*.

San-Remo, Oneglia, Albenga, Finale, tout autant de petites villes qui passent rapidement sous nos yeux et brillent comme des diamants sur cette route de *la rivière de Gênes*, ainsi qu'elle était appelée au temps où on la parcourait en *vetturino*. Alors, les nombreux torrents qui descendent de la

montagne, grossis par les pluies, interceptaient parfois le passage et emportaient les ponts. Comme *le paysan du Danube*, le voyageur était obligé de s'arrêter et d'attendre, pour continuer sa route, que l'eau eût accompli sa mission destructive, bien heureux lorsqu'il n'était pas forcé de revenir sur ses pas pour rester, dans le bourg le plus voisin, jusques à la réparation du désastre. Les chemins de fer nous mettent aujourd'hui à l'abri de pareilles mésaventures. Si le pittoresque y perd quelquefois, il faudrait être bien ingrat pour ne pas rendre justice aux immenses compensations qu'ils nous offrent.

Voici maintenant Savone, avec ses maisons peintes en toutes couleurs, puis enfin *San-Pietro-d'Arena*, faubourg de Gênes, peuplé à lui seul de quatorze mille âmes, et qui contient une telle abondance de palais et de jardins somptueux qu'on se croirait déjà au milieu d'une grande ville.

Pour jouir du panorama de la ville de Gênes, le plus beau du monde, après celui de Naples et de Constantinople, il faut y arriver par mer et débarquer au coucher du soleil, comme cela nous arriva lors de notre premier voyage en Italie. A mesure qu'on approche, l'immense amphithéâtre formé par les flancs de la montagne se dessine plus nettement : ce sont des collines, de riants vallons, des rochers changés en terre par la puissance de l'art; de brillants édifices entremêlés de bosquets et de jardins élégants descendent de terrasse en terrasse jusqu'au bas de la montagne, et semblent se presser les uns contre les autres en s'approchant des rivages de la mer. Au fond du

golfe, entre deux petites rivières, on voit sortir des flots comme une forêt d'aiguilles étincelantes : c'est la cité des palais, Gênes *la superbe*, fière encore de ses antiquités, de ses victoires et de l'empire qu'elle exerça si longtemps sur les mers.

Il nous répugne de croire à ce vieux proverbe de Gênes que rien ne justifie :

> Mare senza pesce,
> Monti senza ligni,
> Uomini senza fede,
> Donne senza vergogna.

Mais nous regrettons de voir disparaître l'ample voile blanc appelé *mezzaro,* dont les femmes s'enveloppaient la tête et les épaules et qui leur siéyait si bien. Cette coiffure nationale n'est plus en usage aujourd'hui que parmi les femmes du peuple, et encore en très-petit nombre.

Pour l'artiste, tout Gênes se résume dans les noms de Van-Dick et de Puget. Pénétrons dans le palais de la famille Brignolle-Sale, connu sous le nom de *Palazzo Rosso*, à cause des marbres rouges qui ornent sa façade, et contemplons ces belles toiles où Van-Dick a peint le marquis monté sur un cheval blanc, son chapeau à la main, saluant du geste le plus noble, sans doute la marquise qu'on ne voit pas, mais qui doit venir recevoir son époux sur le perron du château. Le ton du ciel, celui du cheval blanc lui-même, au lieu d'être éclatant, comme l'eût certainement fait un artiste médiocre, sont tellement éteints, que toute la lumière est concentrée sur la tête du cavalier,

qui, à elle seule, absorbe toute l'attention du spectateur.

Il en est de même pour le portrait de la marquise. Malgré le riche costume dont elle est revêtue, les dorures et les broderies sont atténuées avec un tel art, que les chairs seules brillent en point lumineux. Avec la concentration de la lumière, la suprême distinction est surtout ce qui caractérise la manière de ce grand artiste, qui n'a été surpassé par aucun autre dans le portrait.

A côté de Van-Dick, nous avons cité le nom du sculpteur Pierre Puget, notre compatriote, surnommé, à juste titre, le Michel-Ange français. Deux œuvres importantes de son ciseau se trouvent à Gênes : c'est d'abord une *Assomption* en marbre blanc, qui orne la chapelle de l'Hôtel des Pauvres, et puis ce beau *S. Sébastien*, qui s'affaisse sous le poids de ses blessures; admirable figure, dont le développement musculaire n'aurait rien à souffrir de la comparaison avec ses rivales de Florence.

Deux routes ferrées conduisent de Gênes à Florence. L'une qui traverse les Apennins, en faisant un grand contour, avec des stations qui s'appellent Alexandrie, Plaisance, Parme et Bologne; l'autre, beaucoup plus courte, côtoie les bords de la mer et ne dessert que deux villes importantes, la Spezzia et Pise.

C'est cette dernière que nous choisissons.

La partie qui sépare Gênes de la Spezzia s'appelle *la deuxième corniche*, et passe pour être plus belle encore que la première. Malheureusement, lle est coupée par un si grand nombre de mon-

tagnes, que nous roulons continuellement sous des tunnels et ne pouvons jouir de la beauté des points de vue. Mais lorsqu'au sortir du dernier tunnel, la rade de la Spezzia apparaît à vos regards, et surtout lorsqu'on pouvait la contempler du haut de la montagne, alors qu'on voyageait encore en diligences, l'œil embrassait avec ravissement cet immense port, dans lequel deux flottes ennemies pourraient aisément se livrer bataille. Un moment, Napoléon Ier eut l'idée de faire de cette place l'Anvers de la Méditerranée.

Bientôt après la Spezzia, apparaissent les blanches montagnes de Carrare, vides des marbres qui ont vu naître tant de statues, et servi à la construction du Panthéon d'Agrippa. Michel-Ange, venu dans ces lieux pour choisir les matériaux du monument de Jules II, avait eu l'idée de tailler sur place un de ces mamelons pour en ériger un phare qui eût été aperçu par les pilotes des deux mers. On évalue l'exportation annuelle des marbres de Carrare à environ 100,000 quintaux représentant une valeur de 1 million et demi de francs. Napoléon y avait fondé une école de sculpture, dont le premier directeur fut le célèbre florentin Bartolini, et qui compta au nombre de ses élèves Ténérani, de Rome, l'un des plus célèbres scupteurs de l'Italie, et Bosio, l'auteur du beau groupe de *Louis XVI soutenu par un ange*, qui se trouve à Paris dans la chapelle expiatoire. Ces artistes éminents étaient nés tous deux à Carrare.

Nous entrons dans la gare de Pise. Comme tant d'autres villes déchues, Pise ne vit que par le souvenir de ses grandeurs passées. Un moment

elle eut une population de 150,000 âmes et fut la rivale de Venise et de Gênes, alors que ses puissantes galères allaient arracher aux Sarrasins la Sardaigne, la Corse et les îles Baléares. Aujourd'hui, sa population est réduite à une cinquantaine de mille habitants et elle n'attire plus que les poitrinaires, venant essayer de prolonger leur existence dans son doux climat. Les autres touristes s'y arrêtent à peine quelques heures, entre deux trains de chemins de fer, pour visiter la place la plus curieuse du monde; car elle réunit quatre monuments admirables et uniques dans leur genre.

Vous savez que le caractère des plus grandes églises de la Toscane est de former chacune trois monuments séparés : l'église proprement dite, qu'on appelle le *Duomo*; le *Baptistère*, qui renferme seulement les fonts baptismaux; et puis le clocher, tour élevée connue sous le nom de *Campanile*. Telle est la division de la cathédrale de Pise ; sa façade est toute zébrée de marbres noirs et blancs; au milieu de la nef, se trouve suspendue cette fameuse lampe dont les oscillations mirent Galilée sur la voie de la théorie du pendule. Dans le baptistère, en forme de rotonde et surmonté d'une coupole, notre cicérone nous fait entendre un merveilleux écho qui produit l'impression de l'orgue le plus mélodieux en répercutant les quatre notes de l'accord parfait. Mais l'étonnement du voyageur est surtout excité par le *campanile*, ou tour penchée, bâtie toute en marbre, avec ses huit rangs de colonnes superposées, haute de 56 mètres et présentant une déviation de 5 mètres de la

base au sommet. C'est un allemand, nommé Wilhem, qui en fut l'architecte ; mais aucune donnée positive n'indique si son projet primitif avait cette déviation extraordinaire. On a écrit des volumes entiers pour chercher l'explication du problème. La version la plus probable est que, lorsqu'on eut posé les premières assises de la tour, le sol sur lequel elle repose dut subir un affaissement, et que l'architecte continua sa construction en conservant la même inclinaison accidentelle, en soignant la parfaite cohésion de ses matériaux d'une manière toute particulière : car la bâtisse ne présente pas la moindre fissure du bas jusques en haut. Le plus beau titre de gloire du campanile de Pise est d'avoir abrité Galilée, alors qu'il arrachait à la nature ses secrets sur la chute des corps, leur gradation de vitesse et la gravitation en général.

A ces trois monuments, vient se joindre, toujours sur la même place, un quatrième qui n'est pas le moins intéressant à visiter ; nous voulons parler du *Campo-Santo*, le plus beau cimetière qu'ait construit le moyen âge et dont le sol fut formé avec de la terre rapportée de Jérusalem. C'est en même temps le berceau et une sorte de tribune de l'art toscan à cette époque. Les quatre parvis qui l'environnent sont remplis de peintures à fresque, dans lesquelles le président de Brosses ne voyait que « des histoires de la Bible peintes d'une manière fort bizarre, fort ridicule et parfaitement mauvaise ». Ce jugement a été bien réformé, depuis, par de meilleurs connaisseurs, qui ont rendu justice à plusieurs de ces vastes pan-

neaux, entre autres à celui d'Orcagna, qui représente le *Triomphe de la mort* et qui semble inspiré par le génie sombre du Dante. Au centre, des infirmes appellent la mort pour qu'elle les délivre de leurs maux : un d'eux l'invoque avec ces vers :

> Dacchè prosperitade ci ha lasciati,
> O morte ! medicina d'ogni pena,
> Deh ! vieni a darne ormai l'ultima cena !

Mais la mort se détourne d'eux et dirige ses coups vers un bosquet où de jeunes hommes et de jeunes femmes se livrent au repos, au retour de la chasse, et écoutent les chants d'un troubadour, pendant que des amours voltigent au-dessus d'eux ; des rois, des évêques, des religieux, des guerriers gisent à terre, abattus par la faulx de la terrible moissonneuse, tandis que leurs âmes sont recueillies par des anges et des démons. Ce sont ces derniers qui emportent celles des moines ; car la verve satirique du moyen âge s'est exercée ici, comme dans le *Jugement dernier,* aux dépens des corporations religieuses.

A côté de cette fresque, qui a été entièrement peinte de la main d'Orcagna, il en est d'autres, d'un ordre un peu inférieur, dans lesquelles se trouvent cependant de fort belles parties ; mais il faut savoir les démêler dans cette multitude de démons et de damnés qui se tordent et s'agitent au milieu des flammes. Au premier aspect, plusieurs de ces peintures peuvent paraître grotesques ; mais, en les étudiant plus attentivement et cherchant à en pénétrer l'esprit, on sera étonné

de toutes les idées qui s'y trouvent représentées et qui font honneur à l'imagination des peintres de cette époque. D'ailleurs, il ne faut pas oublier que la religion, au moyen âge, cherchait surtout à épouvanter les âmes par la perspective des supplices qui attendaient les coupables. Orcagna inaugura, en peinture, le genre terrible qui fut continué par Luca Signorelli et atteignit son apogée dans la voûte de la Sixtine et le Jugement dernier.

Nous ne voulons pas quitter ces vastes nécropoles sans noter, comme dernier souvenir, un tombeau moderne qui nous a vivement impressionné : c'est celui du comte Martiani, sur lequel est assise une statue de femme en marbre blanc, avec cette seule inscription : *Inconsolabile !* Est-ce la veuve du défunt qui a fait inscrire ce mot? Hélas ! peut-être s'est-elle remariée et a-t-elle conduit son second époux devant le tombeau du premier ! Si c'est là un thème à réflexions pour le moraliste, on n'en est pas moins ému devant une pose et une expression qui peignent la douleur d'une manière si poignante. Sur le socle de la statue, se lit le nom du sculpteur Bartolini, qui fut l'émule de Canova.

Vous voyez, Messieurs, que notre voyage nous avait bien préparé à faire notre entrée dans l'ancienne capitale de la Toscane et à assister aux fêtes du quatrième centenaire de Michel-Ange, but de notre pèlerinage.

DEUXIÈME PARTIE.

I.

En arrivant à Florence, notre premier soin fut d'aller nous assurer d'un logement. De là, nous nous rendîmes chez le Syndic pour lui remettre la lettre de notre président, qui m'accréditait comme délégué de l'Académie du Gard. Le Syndic siégeait, en permanence, dans le Pallazzo-Vecchio, lourde construction du moyen âge, surmontée d'une tour d'architecture élégante, et tellement unique dans son genre, qu'elle semble avoir été créée pour le plaisir des yeux. C'est le vrai palladium de la cité.

Un artiste de mes amis (1) me racontait que, dans sa jeunesse, il était parti pour l'Italie, comptant aller s'établir à Rome pour faire ses études. A cette époque, il n'y avait pas encore de chemins de fer. En passant par Florence, il descend de la diligence précisément sur cette place de la Signoria. A l'aspect de ce puissant palais, qui rappelle les luttes orageuses de la liberté, des statues disséminées sur la place, de la loggia d'Orcagna qui fut la tribune aux harangues des

(1) M. Stürler, un des élèves favoris de M. Ingres.

Florentins, et qui atteste encore la grandeur de la vie publique, à la vue surtout de la belle statue de *Persée,* ciselée par Benvenuto Cellini, il s'arrête ébahi : « Comment, se dit-il, il y a dans le monde une place comme celle-ci, et j'irais plus loin ? Non ! » Il s'établit à Florence, et y passa dix-huit années de sa vie.

C'est dans ce merveilleux Palazzo-Vecchio que nous fûmes trouver le Syndic des fêtes. Il nous accueillit cordialement, nous donna une carte spéciale pour assister à toutes les cérémonies et qui devait aussi nous ouvrir les portes de tous les musées, collections et munuments de la ville. Il y joignit une autre carte d'invitation pour la soirée que le Préfet devait donner dans le beau palais Ricardi.

Tranquilles de ce côté, nous employons le reste de la journée à nous promener dans les rues de Florence, non pas tant pour voir les préparatifs de la fête que pour récréer nos yeux avec ces églises et ces monuments dont le caractère d'architecture tout particulier, ne dépasse pas les frontières de la Toscane. Là seulement, se retrouvent ces palais noircis par le temps, dont la masse imposante, les murs en bossages, tout garnis d'anneaux et de lampadaires en fer ciselé, rappellent la puissance de cette famille qui a longtemps régné dans Florence et tant ajouté à la gloire du siècle de Léon X.

Quelle merveille que cette église de Sainte-Marie-des-Fleurs, avec son dôme plus élégant, plus vaste que la coupole de Saint-Pierre de Rome et dont Michel-Ange disait : « Il est difficile de faire aussi bien ; il est impossible de faire

mieux ». C'est devant ce dôme, ouvrage de Brunelleschi, que le chantre de la *Divine Comédie* venait tous les jours passer quelques heures en contemplation. Une plaque de marbre, avec cette seule inscription, *Sasso di Dante*, marque la place où venait s'asseoir l'illustre poète.

A côté de cette merveille d'architecture, il en est une autre qui séduit encore plus les yeux, s'il est possible ; c'est ce campanile élancé, tout en marbre noir et blanc, qui fut construit sur les dessins de Giotto. On voudrait pouvoir le mettre sous verre, pour le préserver de tout contact et de toute souillure. Et puis, tout à côté encore, la troisième partie de l'église, le baptistère Saint-Jean, fermé par les fameuses portes en bronze sculptées par Ghiberti.

Rappelons, à propos de ces portes, les circonstances qui accompagnèrent le concours le plus célèbre dont l'histoire de l'art offre l'exemple chez les modernes.

Des trois portes qui devaient fermer le baptistère, André de Pise en avait déjà fait une, lorsque, quatre-vingts ans plus tard, en l'an 1401, les magistrats de Florence ouvrirent un concours pour faire exécuter les deux autres. Les artistes les plus habiles accoururent de toutes parts et présentèrent leurs projets. On fit un premier choix. Sept d'entre les concurrents furent désignés, parmi lesquels Brunelleschi, Donatello et l'orfèvre Laurent Ghiberti, tous les trois de Florence. La République donna à chacun des concurrents un traitement pour une année. Il fut convenu qu'à la fin de l'an, chacun d'eux présenterait un pan-

neau en bronze entièrement terminé, de la grandeur d'exécution. Le sujet du bas-relief était le *Sacrifice d'Abraham*, parce que ce sujet présentait, à la fois, des figures nues, des figures drapées et des animaux.

L'époque du jugement étant arrivée, on invita de nouveau tous les artistes de l'Italie à se rendre à Florence ; parmi eux furent choisis trente-quatre juges, tous très-habiles dans leur art. Les sept modèles ayant été exposés en présence des magistrats et du public, les juges en discutèrent le mérite à haute voix. Trois des modèles furent d'abord préférés, ceux de Ghiberti, de Donatello et de Brunelleschi, parmi lesquels les juges hésitaient, lorsque Donatello et Brunelleschi se mirent ensemble à l'écart : ils se consultent et s'avouent réciproquement que le modèle de Ghiberti est le plus beau des trois. L'un d'entre eux prend alors la parole : « Magistrats, Citoyens, dit-il, nous vous déclarons que, suivant notre propre jugement, Ghiberti nous a surpassés. Accordez-lui le prix, car notre patrie en recevra plus de gloire : il serait plus honteux pour nous de taire notre opinion que nous n'avons de mérite à la publier ».

Quels hommes! quel temps! s'écrie Vasari, en racontant ce concours : ajoutons aussi, après avoir admiré la grandeur d'âme de Brunelleschi et de Donatello, quels puissants moyens pour exciter l'émulation, pour inspirer l'amour de la véritable gloire!

Un concours aussi solennel ne pouvait tromper l'attente des magistrats qui l'avaient ordonné. Les

portes de Ghiberti sont le plus bel ouvrage de la sculpture moderne.

L'orfèvre avait travaillé pendant quarante ans à ces portes, desquelles Michel-Ange disait « qu'elles seraient dignes d'ouvrir le Paradis ».

Au reste, tous les monuments de Florence vous laissent une profonde impression, bien exprimée par ces paroles que les magistrats adressèrent jadis au duc d'Athènes : « Si jamais nos pères eussent pu oublier la liberté, les palais publics, les salles de nos assemblées, les enseignes de nos corporations nous la rappelleraient; car toutes ces choses, ces palais, ces monuments, ces enseignes ont pour objet de nous la faire chérir ».

II.

La première journée des fêtes était consacrée au transport des cendres de l'historien Charles Botta, de la gare du chemin de fer à l'église de Santa-Croce, ce panthéon des gloires italiennes.

Il ne faut pas s'étonner des honneurs rendus à cet écrivain. Si son nom nous est peu familier, il est populaire en Italie, où ses nombreux ouvrages, entre autres son *Histoire de l'Indépendance de l'Amérique*, se trouvent dans toutes les bibliothèques. Son souvenir est associé à celui de tous les écrivains libéraux qui ont contribué, chacun à sa façon, au grand œuvre de la liberté.

Citoyen français, autant qu'italien, Charles Botta a été rattaché à notre pays, comme Piémontais, sous le premier empire. Membre du

Corps législatif ; puis, sous la Restauration, recteur de l'Académie de Nancy et de Rouen, il eut ses deux fils, Paul-Emile et Cincinnatus, employés au service de la France. Il mourut à Paris, en 1837, et fut enterré au cimetière Montparnasse, d'où l'on vient de l'exhumer pour transporter ses cendres dans l'église de Santa-Croce, où il reposera en compagnie de Dante, de Galilée, de Machiavel et de Michel-Ange.

Parmi les discours qui ont été prononcés avant de descendre le cercueil dans le caveau de l'église, nous écoutons avec émotion les derniers adieux que lui adresse son fils, vieillard octogénaire, dont les larmes obscurcissent la voix et ne lui permettent pas d'achever la lecture de son manuscrit.

Le lendemain dimanche était le jour fixé pour le défilé du cortége, qui, de la place du Grand-Duc, devait se rendre sur la colline de San-Miniato, en traversant les plus beaux quartiers de Florence. Mais, avant l'heure du départ, nous étions invités à un grand concert dans la salle des Cinq-Cents. Cette salle avait été arrangée pour servir aux séances du parlement italien pendant le petit nombre d'années qui avaient fait de Florence la capitale de l'Italie. Rendue aujourd'hui à sa première destination, elle est toujours remarquable par sa vaste dimension, pouvant contenir jusqu'à trois mille personnes, et par son plafond à caissons dorés, tout rempli des peintures de Georges Vasari.

C'est dans cette salle que le moine Savonarole avait fait entendre son éloquente parole. C'est

pour la décorer que Léonard de Vinci et Michel-Ange Buanarotti étaient entrés en lice et avaient dessiné leurs célèbres cartons : *La victoire remportée sur les troupes du duc de Milan*, et *un Episode de la guerre de Pise au bord de l'Arno*. Pendant la révolution de Florence, le carton de Michel-Ange fut mis en pièces ; à tort ou à raison, le jaloux Bandinelli fut accusé de ce sacrilége. C'est de ce carton que Benvenuto disait : « Quoique Michel-Ange ait fait depuis la grande chapelle du pape Jules, il n'atteignit même jamais à la moitié de la hauteur où il est monté dans ce dessin ». Ce jugement, joint aux morceaux que nous connaissons par la gravure de Marc-Antoine, fait trop comprendre, en tout cas, quelle fut la monstruosité de celui qui se rendit coupable de ce méfait.

Mais, en ce moment, le plaisir des yeux doit céder à celui de nos oreilles, qui sont charmées à l'audition des œuvres de Meyerbeer, de Rossini et surtout de Gounod, dont la célèbre méditation sur le prélude de Bach a enlevé tous les suffrages par la manière toute magistrale avec laquelle elle a été interprétée ; ce qui, soit dit en passant, a chatouillé agréablement notre amour-propre national.

En sortant du concert, les invités ont été reçus dans les salons du syndic, situés dans le même palais. C'est là que votre représentant s'est trouvé en contact avec les illustrations de tous les pays, qui s'étaient donné rendez-vous à cette fête de l'intelligence. Nous eûmes bien vite distingué le groupe de la députation française, où se faisait

remarquer Guillaume, le savant directeur de l'Ecole des Beaux-arts, nommé depuis peu commandeur de la Légion d'honneur; Ballu, l'architecte de la Trinité; Charles Blanc, le directeur de la *Gazette des Beaux-Arts*; Lenepveu, directeur de l'Académie de France à Rome; Bonnat, notre grand coloriste; l'architecte du nouvel opéra, Garnier, dont le teint bronzé et la noire chevelure faisaient pâlir les plus chaudes carnations italiennes, et un grand nombre de représentants de la presse parisienne. J'allais oublier Meissonnier, que tout le monde se montrait du doigt, Meissonnier le créateur de ces toiles microscopiques qui lui ont valu sa juste célébrité, et qui ont fait dire à un journal de Florence, dans son compte rendu des fêtes : « Les Français, *i Galli* (les coqs), ont envoyé auprès de notre aigle (1) un oiseau mouche ».

A trois heures, le cortège se mettait en marche au milieu d'une foule qui résistait, depuis plusieurs heures d'attente, à 38° de chaleur et que pouvait à peine contenir un bataillon de Bersaglieri. Toutes les corporations de Florence étaient représentées dans ce cortége. Bannières et musiques en tête, elles avaient voulu rendre hommage à celui qui avait été non-seulement un grand artiste, mais aussi un grand citoyen, un grand patriote, un guerrier illustre par la manière dont il avait défendu les remparts de la ville, attaqués par les armées du pape et de Charles V.

(1) L'aigle figure dans les armoiries de Michel-Ange, qui descend des comtes de Canossa.

Chaque députation des corps savants était appelée à son tour par un maître de cérémonies. Derrière les membres de l'Institut de France, au milieu desquels nous avions l'honneur d'être mêlé, venaient les délégués de la Belgique, ornés de leur grand cordon rouge autour du cou et qui semblaient confus en voyant que nos commandeurs français, qu'ils croyaient revêtus de leurs habits brodés, étaient venus simplement en frac noir avec une imperceptible rosette à la boutonnière. La gaîté de la fête leur fit bientôt oublier ce petit désappointement, et je ne saurais trop me louer personnellement de leur cordialité et de leur aimable et spirituelle causerie pendant tout le parcours du cortége.

C'est ainsi que nous traversâmes les principales rues de Florence, au milieu des tapisseries de couleurs éclatantes, flottant à toutes les fenêtres et encadrant de charmantes têtes florentines, qui nous saluaient de leurs acclamations dans ce langage toscan, le plus pur et le plus harmonieux de toute la Péninsule.

Nous entrons dans la longue rue Ghibellina (des Gibelins).

S'il y a une rue Ghibellina à Florence, il y a aussi une rue Guelfa. Les deux grandes factions qui ont, pendant tant d'années, désolé la cité par leurs sanglantes querelles, n'existent plus ; mais on a tenu à en conserver le souvenir, et l'on a réconcilié ces irréconciliables adversaires en accordant à chacun d'eux le même honneur. Ainsi la postérité arrange les plus difficiles querelles ; elle aime à tenir la balance égale, et, pour ne se

montrer injuste envers aucun parti, elle donne à tous le rang de victorieux.

C'est dans cette via Ghibellina que devait avoir lieu notre première station, devant la maison qu'avait habitée Michel-Ange et qu'on reconnaît au beau buste en bronze, surmonté d'un aigle, qui orne sa façade. Quand le voile qui couvrait le buste fut enlevé, le sénateur et professeur Aleardi prit la parole et, dans un discours plein d'éloquence, retraça, à grands traits, la vie et les principaux ouvrages du grand artiste.

« La Grèce, dit-il, sortie des nuages dorés des temps héroïques, fut la jeunesse du monde antique; l'Italie fut la jeunesse du monde moderne. Quand vint, pour ces deux Etats, la plénitude des temps artistiques, Phidias parut à Athènes, Michel-Ange à Florence ».

Après quelques considérations très-élevées sur l'art et la nature, qui, réunies, forment l'idéal, et dans lesquelles l'orateur ne craint pas d'emprunter ses citations à nos écrivains français, Duménil, Quinet, Victor Hugo, il établit un parallèle entre Raphaël et Michel-Ange, montrant que, chez ce dernier, la science l'éloigne de l'ingénuité et ne sait pas lui enseigner la grâce, cet aimable attribut des beaux arts. « Les grâces, ces trois divinités filles de la Grèce, furent effrayées de son fier aspect : parfois elles essayèrent d'approcher de son atelier, mais elles n'osèrent pas en franchir le seuil, jusqu'à ce que, ne se sentant plus invoquées, elles s'éloignèrent tout à fait et furent bâtir leur nid sous la palette de Raphaël ».

Comme poésie, les quatre vers que Michel-

Ange met dans la bouche de sa statue de la *Nuit* valent tout un poème, aurait dit Boileau ; ils font pressentir une époque de grandes aventures et prophétisent le siècle de léthargie dans lequel devait sommeiller l'Italie.

« Dans son ascension continue vers le beau et le bien, poursuit l'orateur, tout pour lui plia devant l'idée de justice et de conscience. Son goût pour la solitude le fit devenir une espèce d'anachorète de l'art ; aimé des heureux du monde, il aima, par lui-même, mais avec force ; on ne lui a connu que trois amours : un Pape, un serviteur et une marquise ; Jules II, son domestique et Vittoria Colonna.

» Ses livres favoris étaient la Bible, la Divine Comédie et les Sermons du frère Savonarole, le martyr inspiré qui dirigea son âme vers Dieu et sa patrie.

» Dans le long parcours de sa vie, il fut comme un lien entre deux générations. Après avoir assisté à la renaissance du paganisme et à la recrudescence du catholicisme, il vit le concile de Florence, où l'on tenta de réconcilier dans une étreinte la religion grecque et latine, et aussi, plus tard, le concile de Trente. Michel-Ange avait commencé par encenser la beauté physique ; puis, peu à peu, laissant de côté les souvenirs de sa jeunesse, il tourna ses pensées vers le Christ. Après avoir connu l'ivresse de la nature, comme l'Arioste, il connut l'ivresse de l'esprit, comme Alighieri. Alors, il établit sa demeure dans les sommités de Saint-Pierre et ne sortit plus de la maison de l'Eternel. Abandonnant le marteau et le pinceau, ses poé-

sies deviennent des hymnes, jusqu'à ce que, purifié et serein, il prit congé de la terre et se délecta en entrant dans le ciel avec les pures intelligences.

» Michel-Ange, dit Quinet, fut la conscience de l'Italie. Il vécut sous treize pontifes et écrivit en signes immortels, dans ses statues, dans ses fresques, dans ses œuvres d'architecture, l'histoire des événements du monde chrétien.

» Quand commencèrent ces tristes jours de l'Italie où la guerre, la peste et la dévastation ravageaient la Péninsule entière et où Florence agonisait sous les étreintes d'un pape et d'un empereur, l'artiste, après l'avoir défendue comme soldat, sculpta les tombeaux des Médicis, qui ont l'air de la sépulture d'une nation. La figure du *Pensiero* est en effet le symbole de la patrie, qui médite dans l'obscurité de la mort.

» Si, à cette même époque, il revient un moment aux idées payennes de sa jeunesse, en peignant une *Léda* (1); ce fut, peut-être, qu'en voyant tant de misères sur la tête des honnêtes gens et tant de félicités sourire aux méchants, pour un moment, comme Brutus à Pharsale, il douta de la vertu, il douta de Dieu.

» Mais les années passent, le trirègne se pose sur d'autres têtes ; le trouble est dans l'Eglise; le cri de la séparation des croyants a déjà sonné au-delà des Alpes et fait écho dans la Péninsule. Le Vatican lance ses plus terribles anathèmes et

(1) Le carton original de la *Léda* se trouve à Londres.

Michel-Ange répète ces anathèmes sur les murs du *Jugement dernier,* où la Vierge Marie implore miséricorde, tandis que le Christ fulmine et les saints eux-mêmes semblent lancer des malédictions. Le *Dies iræ* s'accomplit dans un splendide tumulte.

» L'Eglise cependant reprend des forces dans le concile de Trente : elle se relève alors que le moine de Wittemberg et l'avide Bourbon avaient tâché de lui arracher la couronne, et le puissant artiste prévoit quelque chose qui sommeille dans le Panthéon d'Agrippa. Il le relève à trois cents pieds de haut et le couronne avec le colossal diadème de la coupole de Saint-Pierre (1), que le pèlerin venant de lointain pays et le navigateur sur la mer d'Etrurie verront dans tous les siècles briller sous le soleil de notre Rome éternelle ».

Ce discours du sénateur Aleardi, dont je vous ai traduit les principales idées, en retranchant celles qui auraient pu choquer nos oreilles françaises peu habituées encore à la liberté de pensée et de langage dont jouissent nos voisins, fut chaleureusement applaudi, tant il était l'expression de la foule qui l'entourait. A nos côtés, se trouvait un jeune militaire qui avait l'air plus ému encore du brillant langage de l'orateur. Personne n'eût soupçonné que cette simple capote grise couvrait le dernier descendant du grand Michel-Ange, le seul survivant de la famille Buonarotti.

(1) Si on enlevait la coupole de Saint-Pierre et qu'on la plaçàt par terre, elle serait deux fois plus haute que la colonne Vendôme avec sa statue.

Nous devions revenir le lendemain pour visiter en détail l'intérieur de cette maison. En attendant, le cortége se remettait en marche du côté de cette même église de Santa-Croce, où l'on avait renfermé, la veille, les cendres de Botta, et, cette fois, pour déposer une couronne sur la tombe du sculpteur. Cette couronne de feuilles de chêne, en argent massif, qui ne mesurait pas moins de 2m50 de circonférence, était offerte par les académies d'Allemagne, représentées par le docteur Ploerke, professeur de l'académie des beaux-arts de Saxe-Weimar.

Il est à remarquer que c'est le seul discours qui ait été prononcé en allemand. Belges, Danois, Grecs, Américains, tous ont parlé notre langue : tant il est vrai qu'elle reste le grand moyen de communication entre les peuples. Au reste, la présence de nos nombreux compatriotes et l'affinité des deux nations donnaient à la fête un caractère d'alliance franco-italienne, qui était d'un heureux augure pour l'avenir.

De l'église de Santa-Croce, le cortége traverse l'Arno sur le pont delle Grazie (tout porte de jolis noms dans cette gracieuse ville) et se dirige vers la colline de San-Miniato (1), après avoir salué en passant la statue de Dante Alighieri. Le soleil à son déclin éclairait en ce moment l'immense amphithéâtre, garni de cinquante mille spectateurs qui s'enroulaient comme une guirlande de

(1) C'est là qu'on admire, dans l'abside de la chapelle, une mosaïque de la fin du treizième siècle, qui a inspiré à Flandrin celle de notre église Saint-Paul.

fleurs sur les sinuosités de la blanche *villanella*.
Aux deux tiers de la montée, se trouve un vaste terre-plein qu'on appelle la *Piazzale*, sur lequel on vient d'élever un monument en l'honneur de Michel-Ange ; et, pour cela, pouvait-on mieux choisir qu'un moulage en bronze de la statue de *David*, cette œuvre si belle de sa jeunesse et qui marqua son premier degré dans l'échelle de l'immortalité.

Du haut de cette place, le panorama de Florence au soleil couchant est vraiment magnifique. Les anciennes tours, les coupoles, les palais avec l'Arno qui les encadre d'une ceinture d'argent, la *torre del Gallo*, qui servit d'observatoire à Galilée, la villa San-Donato, du prince Demidoff ; Rinuccini, où s'arrêta l'aimable société des conteurs auxquels Boccace fait fuir, en 1348, la peste qui désola Florence ; la pointe de Monte-Murillo, où le grand duc François Ier s'était créé un asile voluptueux pour vivre avec Bianca-Capello ; Fiesole, où des fouilles récentes viennent de mettre à jour un théâtre antique ; Pratolino, dominé par le colosse de l'Apennin, cette statue de 20 mètres, taillée par Jean de Bologne : tout cela réuni présentait un ensemble merveilleux, qui arracha un cri d'étonnement à ceux qui le contemplaient pour la première fois.

C'est au pied de la statue de *David* et pour l'inauguration de la nouvelle place que Meissonnier et Charles Blanc prirent la parole et rendirent hommage, dans un discours aussi savant que coloré, au héros de la fête et à la ville qui lui avait

donné le jour et savait si bien exercer l'hospitalité envers les étrangers.

Dans la soirée du même jour, une fête de nuit nous réunissait dans le beau palais Ricardi, qui fut la première demeure des Médicis et qui est aujourd'hui la résidence du Préfet de Florence, le marquis de Montezemolo. Comme tous les palais de cette cité, l'extérieur a l'air sombre avec ses pierres brunes, son rez-de-chaussée flanqué de bossages, appelés, avec raison par les Italiens *bozze di pietra forte*. Cette base solide, d'ordre rustique, est surmontée de deux étages éclairés par des fenêtres cintrées, et présente un ensemble d'architecture qui n'est pas dépourvu d'élégance, mais qui se traduit surtout par un aspect mâle et sévère, reflet de ces temps de dissensions et d'anarchie qui ont signalé le moyen âge.

L'intérieur du palais renferme de vastes salons, superbement meublés, dont le Préfet fit les honneurs avec la plus aimable courtoisie. Il me parla avec intérêt de la ville de Nimes, qu'il connaissait et dont il avait su apprécier les monuments antiques. Nous remarquâmes que la marquise, en se promenant au bras du prince de Carignan, l'oncle du roi, se servit constamment de la langue française. Au milieu de la foule qui remplissait les salons, je retrouvai mes compagnons du cortége, Belges et Français, qui s'éloignèrent avec moi du bruit de la fête pour aller, dans une galerie plus tranquille, admirer un vaste et splendide plafond peint par Lucca Giordano, et des fresques très-

bien conservées de Benozzo Gozzoli (1), qui ornent l'ancienne chapelle du palais.

III.

La seconde journée avait un côté plus artistique. Son principal attrait consistait dans l'exposition, la *mostra*, comme disent les Italiens, des œuvres de Michel-Ange qu'on avait pu réunir dans l'Académie des Beaux-Arts. Pour donner plus d'éclat à cette fête des arts, le roi avait envoyé un de ses fils, qui était arrivé le matin même à Florence. et venait incliner sa majesté royale devant la majesté du génie ; car, en réalité, les premiers des hommes seront toujours ceux qui, d'un papier, d'une toile, d'un marbre, d'un son, feront une chose impérissable.

On n'avait pas eu la prétention de rassembler toutes les œuvres du Buonarotti. Ni le *Moïse*, ni la *Pietà* (2), ni le *Jugement dernier*, ni le vaste plafond de la Sixtine n'avaient pu quitter Rome ; les belles statues de la chapelle Saint-Laurent, qui ornent les tombeaux des Médicis, ne pouvaient non plus être transportées ; mais on avait fait des

(1) Le même qui peignit les fresques du Campo-Santo de Pise.

(2) On appelle ainsi tout groupe représentant la Vierge tenant sur ses genoux le corps inanimé de son Fils : rien, en effet, n'est plus digne de pitié qu'une mère pleurant son enfant mort. La *Pietà* de Michel-Ange, qui se trouve dans la première chapelle à droite en entrant dans l'église de Saint-Pierre de Rome, est le seul de ses nombreux ouvrages que Michel-Ange ait signé.

reproductions, soit par le moulage, soit par la photographie, de tous ces chefs-d'œuvre, en sorte qu'il nous était possible d'embrasser d'un coup d'œil toute l'œuvre du maître. Il y avait là les *facsimile* des dessins que renferment le Musée du Louvre, celui de la reine d'Angleterre, les musées de Lille, de Weimar, de Naples et de toutes les autres collections d'Europe qui possèdent quelques papiers portant l'empreinte et la griffe de Michel-Ange, collections qu'on ne verra probablement jamais réunies une seconde fois.

Nous les avons visitées avec la plus grande attention, en compagnie de Charles Blanc, à côté duquel nous avons eu la chance de nous trouver, et avons joui doublement et du plaisir des yeux et de celui des oreilles, en écoutant les savantes dissertations de l'ancien ministre des Beaux-Arts.

D'après les nombreux moulages qui ont été faits sur les statues originales de Michel-Ange, on constate, avec plaisir, que le Musée du Louvre possède un des plus beaux produits de ce puissant ciseau. Ce sont les deux captifs qui devaient orner le tombeau de Jules II : si l'un n'est pas tout à fait terminé, l'autre doit être mis en première ligne dans l'œuvre du sculpteur. C'est dans cette statue que l'on admire surtout le résultat des études anatomiques, que Michel-Ange poussa aux dernières limites. On dit que le prieur de San-Spirito, qui était au-dessus des préjugés de son temps, lui faisait porter secrètement les corps morts tirés de l'hôpital contigu au couvent, et que l'artiste se livra pendant douze ans à la dissection et à l'étude des muscles du corps humain. « Ce fut

là certainement, nous dit Charles Blanc, le point de départ de ce dessin incomparable qui devait constituer l'essence de son génie, et l'on peut dire que l'anatomie, une fois possédée et approfondie, comme elle le fut par lui, devint l'instrument de sa grandeur et, peut-être, le secret de son style. Pourquoi ? — Parce qu'une telle science pouvait lui permettre d'exprimer sa fougue sans avoir besoin de recourir constamment à la nature et de refroidir sa verve, en présence d'un modèle à gages ».

Dans notre promenade au milieu de tant de chefs-d'œuvre, nous nous sommes arrêtés longtemps devant un bas-relief de forme ronde représentant la Vierge Marie sur les genoux de laquelle s'appuie l'Enfant Jésus, en pied, avec une pose et un visage si ravissants qu'il eût fait un digne pendant à la *Vierge à la Chaise*, et que Raphaël lui-même n'aurait pas craint de signer. Ce morceau de sculpture, s'il est bien authentique, est un démenti formel donné à ceux qui refusent la grâce au talent du fougueux florentin.

Ce qui nous a frappé aussi, en visitant les galeries consacrées aux statues, c'est le grand nombre de figures et de bas-reliefs qui n'ont pas été terminés et sont restés sous forme d'ébauches. Telle était sa fécondité d'idées, tel le nombre de conceptions qu'il aurait voulu réaliser à la fois, qu'il ébauchait les ouvrages avec chaleur, et quand il s'apercevait que sa main téméraire avait enlevé trop de marbre, il les abandonnait. Parfois aussi, par hâte de passer à un autre sujet, il laissait de côté le marbre trop tôt entamé pour y revenir à

loisir,..... si jamais il devait avoir des loisirs. Les longues années de sa vie furent insuffisantes pour accomplir ces révisions toujours souhaitées, toujours ajournées.

Le marbre trop tôt entamé! avons-nous dit. Cette manœuvre audacieuse, employée par Michel-Ange, est certainement un procédé nuisible à la perfection de l'art. Le marbre, travaillé avec feu, sans maquette préalable, recevait, dans diverses parties, un sentiment que peut-être une plus longue étude et plus de précautions n'auraient pas rendu aussi vrai ; mais le mérite des détails ne dédommage pas des défauts de l'ensemble et « le temps se venge, a dit un critique contemporain, de celui qui s'en passe ».

De là ce peuple de statues que le doigt du créateur a touchées et qui vivent d'une vie déjà puissante, mais qui attendent, sans espoir, une forme plus achevée, des contours moins douteux.

Nous craindrions de fatiguer votre attention en examinant, même d'une manière très-sommaire, toutes les richesses renfermées dans cette exposition des œuvres d'un homme auquel on aurait pu appliquer le mot que disait, un siècle plus tard, notre Puget : « Le marbre tremble devant moi ». Mais vous nous permettrez de nous arrêter un moment devant la statue de *David*, qui ornait, encore la veille, la place de la Seigneurie, et que l'on avait transportée, au moyen d'un truc et d'un chemin de fer construits tout exprès, du Palais-Vieux à celui des Beaux-Arts, comme si l'on eût craint de laisser plus longtemps ce travail précieux exposé aux intempéries de l'air extérieur.

On a quelquefois essayé d'établir un parallèle entre Phidias et Michel-Ange; mais, en réalité, il n'y a, entre ces deux génies, aucun point de contact ; la comparaison n'est possible que pour en faire ressortir les différences. En effet, la statuaire grecque, à part quelques exceptions, telles que *Laocoon* et le *groupe de Niobé*, par exemple, représentait toujours l'homme au repos, dans une attitude calme, cherchant l'expression dans la beauté des formes et du visage. Elle considérait la sérénité comme l'état distinctif des êtres divins, laissant à la passion d'agiter les mortels. Mais depuis que l'esprit chrétien a chassé les dieux du paganisme, le monde a divinisé la souffrance, la lutte, la douleur, et l'on veut retrouver ces caractères dans les œuvres d'art, comme ils se trouvent dans notre civilisation, dans nos mœurs, dans nos idées. Michel-Ange et Puget ont poussé au plus haut degré ce pathétique de l'expression, qui les a parfois conduits à l'exagération des mouvements.

Et, cependant, le *David*, dont nous parlions tout à l'heure, se rapproche plus de la statuaire antique que de l'art moderne. C'est que Michel-Ange tailla ce marbre, alors qu'il était encore jeune et tout imbu des chefs-d'œuvre de la Grèce, objet de ses premières études.

Le robuste jeune homme marche avec l'insouciance de la force et comme dans l'attente des grandes circonstances qui ne le trouveront jamais au-dessous d'elles. Sa tête, parfaitement régulière, est calme. C'est évidemment avant la défaite de Goliath que l'artiste l'a vu et qu'il a deviné les

promesses de ce corps athlétique, de ce visage plein de grâce et d'énergie fait pour le commandement. Sa fronde à la main, il voulait faire entendre, dit Vasari, que la sagesse et la force devaient être les appuis du gouvernement.

Aussi bien, quand on a eu désigné, sur la colline de San-Miniato, un emplacement pour élever un monument à la mémoire du grand sculpteur florentin, c'est la statue de *David* qu'on a choisie pour être moulée en bronze, la faisant reposer sur les quatre figures allégoriques du monument des Médicis, également reproduites en bronze.

En sortant de ce riche musée, nous avons été compléter notre étude michel-angesque par une visite détaillée à la maison de la rue Ghibellina, dont nous n'avions vu, la veille, que l'extérieur, en passant avec le cortége.

On a retrouvé l'acte notarié par lequel Michel-Ange acheta, le 9 mars 1507, cette maison et deux autres contigues, au prix de 1,500 florins. En l'année 1858, un descendant des Buonarotti légua, par testament, à la ville de Florence, ces maisons avec ce qu'elles contenaient, et il affecta un traitement de 800 livres sterlings à l'entretien de la galerie et au traitement du conservateur.

En entrant dans la cour, creusée en *impluvium* et rappelant les habitations pompéiennes, l'œil s'arrête devant une colonne antique surmontée d'un grand aigle de belle sculpture romaine, avec ce vers du Dante :

Che sopra gli altri com'aquila vola.

Tout le premier étage est consacré au musée formé par les descendants du grand homme, Léonardo-Filipo, et, en dernier lieu, par le sénateur Cosimo Buonarotti, le même qui l'a légué à sa ville natale.

Nous y remarquons un beau portrait de Michel-Ange, peint par un de ses élèves les plus affectionnés, plein d'expression et d'énergie, et qui porte déjà sur le nez les traces de ce furieux coup de poing, asséné par le jaloux Torrigiani. En face de ce portrait, qui a servi de type à toutes les autres figures de Michel-Ange, que les artistes ont voulu reproduire dans leurs tableaux, se trouve un bas-relief de la *guerre des Centaures et des Lapithes,* qu'on ne saurait regarder sans admiration. D'autres salons sont remplis de dessins originaux, première expression de sa pensée, premiers traits qui ont été comme l'enfantement de tant de merveilleux ouvrages.

Toute une paroi est occupée par des dessins à la plume des édifices civils, des fontaines et des fortifications proposées par le grand-patriote, à l'époque du siége de Florence, siége meurtrier, qui ne dura pas moins de onze mois et pendant lequel Michel-Ange défendit sa patrie contre les efforts réunis de Charles-Quint et de Clément VII. En sa qualité d'inspecteur général des fortifications, il avait construit, sur le Monte-Miniato, une forteresse qui faisait plus tard l'admiration de Vauban, ce grand maître dans l'art de la défense d'une place forte. Dans des dessins à moitié grattés, effacés, corrigés par ce crayon infatigable, nous avons reconnu les premiers jets des figures du

plafond de la Sixtine et de divers groupes du *Jugement dernier*. Quel intérêt pour un artiste de voir en combien de formes diverses et successives a été traduite l'idée génératrice d'une composition ausssi savante !

Tout à côté, se trouve le cabinet de travail du grand artiste, rempli de toutes ces choses matérielles qu'il a touchées de sa main, qui lui ont servi dans ses études et qui sont devenues des reliques précieuses pour sa postérité. Enfin, dans une dernière pièce, les héritiers du grand homme ont fait peindre sur des panneaux les principaux événements de sa vie, en sorte qu'en franchissant le seuil de ce temple des arts, il nous semblait que, rajeunis de trois siècles, nous venions de rendre visite à Michel-Ange en personne ; et c'était bien lui en effet, c'est-à-dire sa grande âme avec laquelle nous avions passé cette heure solennelle.

IV.

La troisième journée des fêtes devait se terminer par une grande illumination de la colline de San-Miniato. Nous employâmes la matinée à parcourir la ville et visiter le musée des Uffizzi et celui du palais Pitti, ces deux sanctuaires de tout ce que l'art italien a produit de plus parfait. La réputation et le contenu de ces deux magnifiques collections est de notoriété trop publique pour que nous arrêtions votre attention sur des chefs-d'œuvre connus de l'Europe entière. Bornons-nous

à déplorer l'usage des tourniquets, qui s'introduisent partout et qu'on a inaugurés depuis peu dans les musées d'Italie. Si la mesure n'est pas libérale, elle est justifiée, en quelque sorte, par l'état précaire des finances italiennes, qui s'améliorent bien lentement.

L'intérieur de la ville présentait une animation vraiment extraordinaire, car il n'y a pas de peuples qui sachent, comme celui-ci, organiser de pareilles solennités. Chaque train de chemin de fer déversait sur la place San-Gallo une affluence énorme de voyageurs, qui venaient de tous les environs se mêler à la gaîté générale. Qui n'a pas vu Florence dans ces trois journées ne saurait avoir l'idée d'une ville en liesse. On aurait dit qu'elle voulait se dédommager, pendant cette fête des arts, de la perte de son nom de *capitale d'Italie*, qu'elle avait possédé pendant si peu de temps. Toutes les affaires étaient supendues : par contre, les monuments, les églises, les bibliothèques, les musées n'étaient pas assez vastes pour contenir le nombre d'étrangers qui s'y pressaient en foule ; et tout ce public, accourant au spectacle des arts, y venait avec la pensée d'y rencontrer de nouvelles jouissances pour l'âme fatiguée de la lutte avec la vie matérielle et positive.

En se promenant sur la place de la Signoria, en voyant ces sombres palais des Médecis, cette élégante loge des lansquenets, toute remplie de statues merveilleuses, cette splendide fontaine de Neptune, qui a traversé quatre siècles sans rien perdre de sa blancheur primitive, notre imagination se reportait involontairement à l'époque qui

a vu naître tant de chefs-d'œuvre. Il nous semblait voir les seigneurs de la Renaissance avec leurs pourpoints de soie, leurs justaucorps tailladés, leurs manteaux de velours, leurs toques à plumes, parfois revêtus d'une brillante cuirasse et la main sur le pommeau d'une épée ciselée par Benvenuto, comme dans les portraits de Titien, de Van-Dick ou de Velasquez. Qu'un cortége de fête devait être beau, dans un temps et dans une ville où la peinture était en si grand honneur, qu'on avait porté en procession la première madone de Cimabué!

Il est vrai qu'il y a bien aussi un revers à cette médaille, et que, si le côté pittoresque a un peu souffert, notre génération n'est plus exposée à voir les fêtes se terminer par une conjuration ou un combat entre deux factions ennemies; alors que le seizième siècle élevait un bûcher pour brûler vif le grand réformateur Savonarole, le dix-neuvième affiche des listes de souscription pour lui élever une statue.

Cette même place de la Signoria, qui fut témoin de l'auto-da-fé, n'est plus remplie que par des visages sereins qui font retentir l'air de joyeuses acclamations, vont se rafraîchir aux buvettes des *aquaioli*, toutes enguirlandées de fleurs et de fruits, acceptent en souriant le bouquet que de charmantes *fioraie*, coiffées du chapeau de paille national, viennent placer à notre boutonnière.

Partout s'étalent des portraits de Michel-Ange, eu lithographie, en photographie, en calcographie, en chromo, en oléographie, dans toutes les graphies possibles et imaginables. Les quincailliers avaient

des Michel-Ange en porcelaine, en bois sculpté, en paille d'Italie, en verre filé, en cuir de Russie, en racine de buis. Michel-Ange sur tabatières, Michel-Ange en médailles, Michel-Ange sur les mouchoirs de poche, Michel-Ange encore dans la bouche des crieurs publics, qui vous assourdissent le tympan, criant pour un sou sa biographie en prose et en vers. C'était à donner envie de devenir aveugle et sourd, si la gaîté n'était pas contagieuse et ne vous forçait à rire de bon cœur en présence de ces exhibitions plus ou moins grotesques de l'effigie du noble artiste.

Le grandiose devait reparaître à la tombée de la nuit avec cette brillante illumination de la colline de San-Miniato, qui a dépassé tout ce qu'on avait rêvé de plus féerique en ce genre. Imaginez une population de deux cent mille âmes au milieu de laquelle nous avons été portés plutôt encore qu'entraînés depuis la place de la Signoria jusques sur les quais de l'Arno, sur le pont delle Grazie et puis le long du chemin en zigzag qui serpente sur les pentes de la colline jusques au terre plein où s'élève le colossal David en bronze. La montagne entière paraissait en feu sous des milliers de verres peints aux couleurs nationales blanches, rouges et vertes. Toutes les villas qui dominent les hauteurs voisines avaient aussi illuminé et formaient une auréole flamboyante autour de la cité, au centre de laquelle pointait la tour du Palazzo-Vecchio, dont toutes les arêtes dessinées en feux profilaient la silhouette de leurs formes élégantes dans l'obscurité de la nuit.

Du sommet de la vieille tour que Michel-Ange

avait défendue au moyen âge contre l'armée ennemie, un jet de lumière électrique venait frapper la statue de David et projeter son ombre gigantesque sur la façade en marbre blanc du couvent de San-Miniato. Nous ne dirons rien des deux orchestres de musique, qui jouaient alternativement les airs les plus gais ; car le plaisir des oreilles était complétement absorbé par celui des yeux, qui ne pouvaient se lasser d'admirer un aussi brillant panorama. On dit que des voyageurs venant de Bologne ont demandé la cause de ce beau spectacle, qu'on apercevait depuis Pistoia, et qu'on leur aurait répondu : « C'est le génie de Michel-Ange qui éclaire toute la contrée ».

Le lendemain matin, comme nous étions occupés à boucler notre valise pour quitter Florence, on nous remit une nouvelle et dernière invitation. Elle était signée par les artistes florentins, qui voulaient offrir un banquet à leurs confrères étrangers. Déjà, le directeur d'un des grands journaux du pays avait réuni tous les reporters de la presse dans sa belle villa de *Bel-Sguardo*. C'était maintenant le tour des artistes, et nous n'avons eu garde de manquer à cette agape fraternelle.

Le soir, une table de deux cent cinquante couverts nous réunissait dans un des plus beaux hôtels de la ville sur les rives de l'Arno, qui conduisent aux Cascines. Le banquet était présidé par le maire de Florence, il signor Peruzzi, magistrat des plus sympathiques à la population et dont le nom restera désormais inséparable du quatrième centenaire de Michel-Ange. A ses côtés, étaient assis

les deux représentants français, Guillaume et Meissonnier, et nous dirons, en passant, que notre nation, si dignement représentée, a eu les places d'honneur dans toutes les cérémonies.

Il serait au-dessus de nos forces d'analyser tous les *brindisi* qui furent portés au dessert. Pour cela, les Italiens ont une verve et une faconde inépuisables. Mais les étrangers aussi ne sont pas restés muets : et, comme l'Académie du Gard était la seule académie de province qui fût représentée à ce congrès des arts, j'ai demandé la parole pour joindre mes remerciements à ceux de mes autres confrères et payer aussi mon tribut d'admiration au grand artiste de la Renaissance.

Dans le savant discours que Charles Blanc avait prononcé l'avant-veille au pied de la statue du *David*, il avait terminé par cette pensée, que plusieurs œuvres du grand maître commençaient à disparaître sous les ravages du temps ou de l'incurie, et qu'il était du devoir des édiles d'employer tous les moyens pour sauvegarder ce qui restait encore de cette œuvre colossale. Reprenant cette idée, je me suis permis d'ajouter que, sous le règne de Louis-Philippe et le ministère de M. Thiers, un grand peintre fut envoyé à Rome pour faire la copie du *Jugement dernier*, et que cette fresque, rongée par le temps et enfumée par les cierges de l'autel, est désormais à l'abri de l'oubli, reproduite, comme elle l'a été, par l'habile pinceau de notre compatriote Sigalon.

L'heure du départ avait sonné. Vous comprendrez sans peine, Messieurs, que ce n'a pas été sans un soupir de regret que nous avons fait nos

adieux à la gracieuse et si hospitalière Florence.

Mais nous l'avons quittée avec cette pensée, qu'un peuple qui sait ainsi honorer ses grands hommes, qui fait des révolutions sans verser une goutte de sang, qui peut allier l'amour de la liberté avec le respect de son roi, qui s'impose tant de sacrifices pour l'éducation de ses enfants, qui voit changer, sans récrimination, ses capitales en villes de province, qui ne craint pas de percer les Alpes et les Apennins pour faire passer ses voies ferrées; qu'un tel peuple, disons-nous, a bien mérité de la civilisation et qu'un bel avenir lui est encore réservé.

(Extrait des *Mémoires de l'Académie du Gard*, Année 1875).

www.ingramcontent.com/pod-product-compliance
Lightning Source LLC
Chambersburg PA
CBHW050029230526
45470CB00003B/1193